ANNE GEDDES

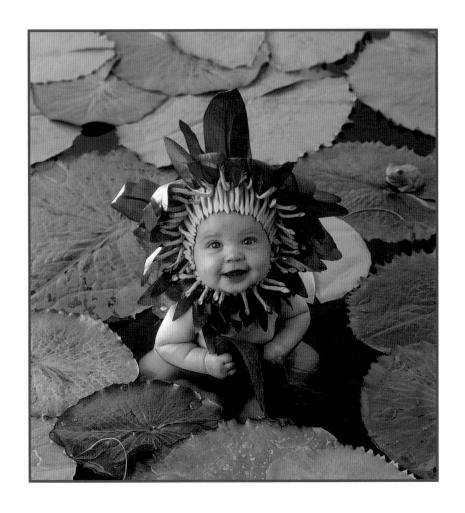

Collector's Edition

Datebook 2006

		J	Januar	y						July			
S	M	T	W	T	F	S	S	M	T	W	T	F	S
1 8	2 9	3 10	4 11	5 12	6 13	7 14	2	3	4	5	6	7	1 8
15	16	17	18	19	20	21	9	10	11	12	13	14	15
22 29	23 30	24 31	25	26	27	28	16 23	17 24	18 25	19 26	20 27	21 28	22 29
							30	31					
		F	ebrua	ry						Augus	st		
S	M	T	W	T	F	S	S	M	T	W	T	F	S
5	6	7	1 8	2	3 10	4 11	6	7	1 8	2	3 10	4 11	5 12
12	13	14	15	16	17	18	13	14	15	16	17	18	19
19 26	20 27	21 28	22	23	24	25	20 27	21 28	22 29	23 30	24 31	25	26
	20/	20					27	20	2)	50	51		
			Marcl							ptem			
S	M	T	W 1	T 2	F 3	S 4	S	M	T	W	T	F 1	S 2
5	6	7	8	9	10	11	3	4	5	6	7	8	9
12	13	14	15	16	17	18	10	11	12	13	14	15	16
19 26	20 27	21 28	22 29	23 30	24 31	25	17 24	18 25	19 26	20 27	21 28	22 29	23 30
			April						(Octob	er		
S	М	Т	April W	T	F	S	S	M	T	W	T	F	S
S 2		T 4	W			S 1 8	S 1 8	M 2 9				F 6 13	S 7 14
2	3 10	4 11	W 5 12	T 6 13	7 14	1 8 15	1 8 15	2 9 16	T 3 10 17	W 4 11 18	T 5 12 19	6 13 20	7 14 21
2 9 16	3 10 17	4 11 18	W 5 12 19	T 6 13 20	7 14 21	1 8 15 22	1 8 15 22	2 9 16 23	T 3 10 17 24	W 4 11	T 5 12	6 13	7 14
2	3 10	4 11	W 5 12	T 6 13	7 14	1 8 15	1 8 15	2 9 16	T 3 10 17	W 4 11 18	T 5 12 19	6 13 20	7 14 21
2 9 16 23	3 10 17	4 11 18	W 5 12 19	T 6 13 20	7 14 21	1 8 15 22	1 8 15 22	2 9 16 23	T 3 10 17 24	W 4 11 18	T 5 12 19	6 13 20	7 14 21
2 9 16 23	3 10 17	4 11 18	W 5 12 19	T 6 13 20 27	7 14 21	1 8 15 22	1 8 15 22	2 9 16 23	T 3 10 17 24 31	W 4 11 18	T 5 12 19 26	6 13 20	7 14 21
2 9 16 23	3 10 17 24	4 11 18 25	W 5 12 19 26 May	T 6 13 20 27	7 14 21 28	1 8 15 22 29	1 8 15 22	2 9 16 23	T 3 10 17 24 31	W 4 11 18 25 ovem	T 5 12 19 26	6 13 20 27	7 14 21 28
2 9 16 23 30	3 10 17 24	4 11 18 25	W 5 12 19 26 May	T 6 13 20 27	7 14 21 28	1 8 15 22 29	1 8 15 22 29	2 9 16 23 30	T 3 10 17 24 31	W 4 11 18 25	T 5 12 19 26	6 13 20 27	7 14 21 28
2 9 16 23 30 S	3 10 17 24 M 1 8 15	4 11 18 25 T 2 9 16	W 5 12 19 26 May W 3 10 17	T 6 13 20 27 T 4 11 18	7 14 21 28 F 5 12	1 8 15 22 29 S 6 13 20	1 8 15 22 29 \$ \$	2 9 16 23 30 M	T 3 10 17 24 31 N T 7 14	W 4 11 18 25 ovem	T 5 12 19 26 ber T 2 9 16	6 13 20 27 F 3 10 17	7 14 21 28 S 4 11 18
2 9 16 23 30 S 7 14 21	3 10 17 24 M 1 8 15 22	4 11 18 25 T 2 9 16 23	W 5 12 19 26 May W 3 10 17 24	T 6 13 20 27 T 4 11	7 14 21 28 F 5	1 8 15 22 29 S 6 13	1 8 15 22 29 S \$ 5 12 19	2 9 16 23 30 M 6 13 20	T 3 10 17 24 31 N T 7 14 21	W 4 11 18 25 ovem W 1 8 15 22	T 5 12 19 26 ber T 2 9 16 23	6 13 20 27 F 3 10	7 14 21 28 S 4 11
2 9 16 23 30 S	3 10 17 24 M 1 8 15	4 11 18 25 T 2 9 16	W 5 12 19 26 May W 3 10 17	T 6 13 20 27 T 4 11 18	7 14 21 28 F 5 12	1 8 15 22 29 S 6 13 20	1 8 15 22 29 \$ \$	2 9 16 23 30 M	T 3 10 17 24 31 N T 7 14	W 4 11 18 25 ovem	T 5 12 19 26 ber T 2 9 16	6 13 20 27 F 3 10 17	7 14 21 28 S 4 11 18
2 9 16 23 30 S 7 14 21	3 10 17 24 M 1 8 15 22	4 11 18 25 T 2 9 16 23	W 5 12 19 26 May W 3 10 17 24	T 6 13 20 27 T 4 11 18	7 14 21 28 F 5 12	1 8 15 22 29 S 6 13 20	1 8 15 22 29 S \$ 5 12 19	2 9 16 23 30 M 6 13 20	T 3 10 17 24 31 N T 7 14 21	W 4 11 18 25 ovem W 1 8 15 22	T 5 12 19 26 ber T 2 9 16 23	6 13 20 27 F 3 10 17	7 14 21 28 S 4 11 18
2 9 16 23 30 S 7 14 21 28	3 10 17 24 M 1 8 15 22 29	4 11 18 25 T 2 9 16 23 30	W 5 12 19 26 May W 3 10 17 24 31	T 6 13 20 27 T 4 11 18 25	7 14 21 28 F 5 12 19 26	1 8 15 22 29 \$ 6 13 20 27	1 8 15 22 29 8 \$ 5 12 19 26	2 9 16 23 30 M 6 13 20 27	T 3 10 17 24 31 No T 7 14 21 28	W 4 11 18 25 25 25 29	T 5 12 19 26 ber T 2 9 16 23 30	6 13 20 27 F 3 10 17 24	7 14 21 28 S 4 11 18 25
2 9 16 23 30 S 7 14 21	3 10 17 24 M 1 8 15 22	4 11 18 25 T 2 9 16 23	W 5 12 19 26 May W 3 10 17 24 31	T 6 13 20 27 T 4 11 18 25	7 14 21 28 F 5 12 19 26	1 8 15 22 29 S 6 13 20 27	1 8 15 22 29 S \$ 5 12 19	2 9 16 23 30 M 6 13 20	T 3 10 17 24 31 No T 7 14 21 28	W 4 11 18 25 ovem W 1 8 15 22 29	T 5 12 19 26 ber T 2 9 16 23 30	6 13 20 27 F 3 10 17 24	7 14 21 28 \$ \$ 4 11 18 25
2 9 16 23 30 S 7 14 21 28	3 10 17 24 M 1 8 15 22 29	4 11 18 25 T 2 9 16 23 30	W 5 12 19 26 May W 3 10 17 24 31	T 6 13 20 27 T 4 11 18 25	7 14 21 28 F 5 12 19 26	1 8 15 22 29 \$ 6 13 20 27	1 8 15 22 29 8 \$ 5 12 19 26	2 9 16 23 30 M 6 13 20 27	T 3 10 17 24 31 No T 7 14 21 28	W 4 11 18 25 25 25 29	T 5 12 19 26 ber T 2 9 16 23 30	6 13 20 27 F 3 10 17 24	7 14 21 28 S 4 11 18 25
2 9 16 23 30 \$ \$ 7 14 21 28 \$ \$ \$ \$ \$ \$ \$ \$ \$ \$ \$ \$ \$ \$ \$ \$ \$ \$	3 10 17 24 M 1 8 15 22 29	4 11 18 25 T 2 9 16 23 30 T 6 13	W 5 12 19 26 May W 3 10 17 24 31	T 6 13 20 27 T 4 11 18 25 T 1 8 8 15	7 14 21 28 F 5 12 19 26	1 8 15 22 29 \$ 6 13 20 27 \$ \$ \$ \$ \$ \$ \$ \$ \$ \$ \$ \$ \$ \$ \$ \$ \$ \$	1 8 15 22 29 8 5 12 19 26	2 9 16 23 30 M 6 13 20 27 M 4 11	T 3 10 17 24 31 No T 7 14 21 28 D T 5 12	W 4 11 18 25 25 25 25 25 25 25 25 25 25 25 25 25	T 5 12 19 26 ber T 2 9 16 23 30 ber T 7 14	6 13 20 27 F 3 10 17 24	7 14 21 28 S 4 11 18 25
2 9 16 23 30 \$ \$ 7 14 21 28 \$ \$ \$ \$ \$ \$ \$ \$ \$ \$ \$ \$ \$ \$ \$ \$ \$ \$	3 10 17 24 M 1 8 15 22 29	4 11 18 25 T 2 9 16 23 30 T 6 13 20	W 5 12 19 26 May W 3 10 17 24 31 June W	T 6 13 20 27 T 4 11 18 25 T T 1 8 15 22	7 14 21 28 F 5 12 19 26 F 2 2 9 16 23	1 8 15 22 29 \$ 6 13 20 27	1 8 15 22 29 8 \$ 5 12 19 26 \$ \$ \$ \$ \$ \$ \$ \$ \$ \$ \$ \$ \$ \$ \$ \$ \$ \$	2 9 16 23 30 M 6 13 20 27 M 4 11 18	T 3 10 17 24 31 No T T 7 14 21 28 D T 5 12 19	W 4 11 18 25 25 25 25 25 25 25 25 25 25 25 25 25	T 5 12 19 26 19 26 19 26 T 7 2 9 16 23 30 19 16 17 14 21	6 13 20 27 F 3 10 17 24	7 14 21 28 \$ \$ 4 11 18 25 \$ \$ \$ 2 9 16 23
2 9 16 23 30 \$ \$ 7 14 21 28 \$ \$ \$ \$ \$ \$ \$ \$ \$ \$ \$ \$ \$ \$ \$ \$ \$ \$	3 10 17 24 M 1 8 15 22 29	4 11 18 25 T 2 9 16 23 30 T 6 13	W 5 12 19 26 May W 3 10 17 24 31	T 6 13 20 27 T 4 11 18 25 T 1 8 8 15	7 14 21 28 F 5 12 19 26	1 8 15 22 29 \$ 6 13 20 27 \$ \$ \$ \$ \$ \$ \$ \$ \$ \$ \$ \$ \$ \$ \$ \$ \$ \$	1 8 15 22 29 8 5 12 19 26	2 9 16 23 30 M 6 13 20 27 M 4 11	T 3 10 17 24 31 No T 7 14 21 28 D T 5 12	W 4 11 18 25 25 25 25 25 25 25 25 25 25 25 25 25	T 5 12 19 26 ber T 2 9 16 23 30 ber T 7 14	6 13 20 27 F 3 10 17 24	7 14 21 28 S 4 11 18 25

A message from Anne

This special Collector's Edition calendar range marks a personal milestone to me of 15 wonderful years of creating calendars. It is a celebration of my work as an artist utilizing images selected from my best-selling coffee-table book range.

My ideas always stem from my love of the subject matter – the babies – and the way in which I view them. There is something miraculous about them, something incredibly special about a new life.

Children are our future and we need to care for, nurture, and love them, now more than ever.

I hope you enjoy this very special collection of beautiful babies that I have had the privilege to photograph over the past 15 years.

Sunday New Year's Day Kwanzaa ends Monday Last Day of Hanukkah Tuesday 4 Wednesday Thursday 6 Friday January Saturday M T W

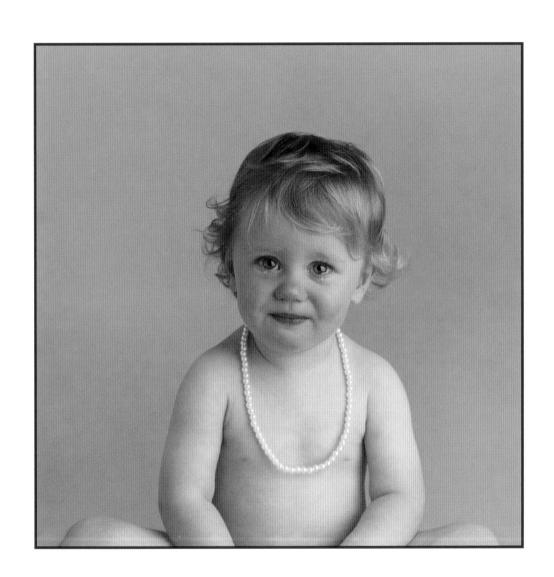

	0								
8	Sunday								
9	Monday								
10	Tuesday								
11	Wednesday								
11	wednesday								
12	Thursday								
13	Friday								
1 /	0 1	 			I	anuar	·v		
14	Saturday		S	M 2	T 3	W 4	T 5	F 6	S 7
			8 15	9 16	10 17	11 18	12 19	13 20	14
			22 29	23 30	24 31	25	26	27	28
				20	~ .				

January

S	11	n	Ы	a	v	1	5
J	u	11	u	а	·V		,

Monday 16 Martin Luther King Jr.'s Birthday (observed)

Tuesday 17

Wednesday 18

Thursday 19

January						
S	M	T	W	T	F	S
1	2	3	4	5	6	7
8	9	10	11	12	13	14
15	16	17	18	19	20	21
22	23	24	25	26	27	28
29	30	31				

January

22 Sunday

23 Monday

24 Tuesday

25 Wednesday

26 Thursday

29 5-4	January							
28 Saturday	S	M	T	W	T	F	S	
	1	2	3	4	5	6	7	
	8	9	10	11	12	13	14	
	15	16	17	18	19	20	21	
	22	23	24	25	26	27	28	
	29	30	31					

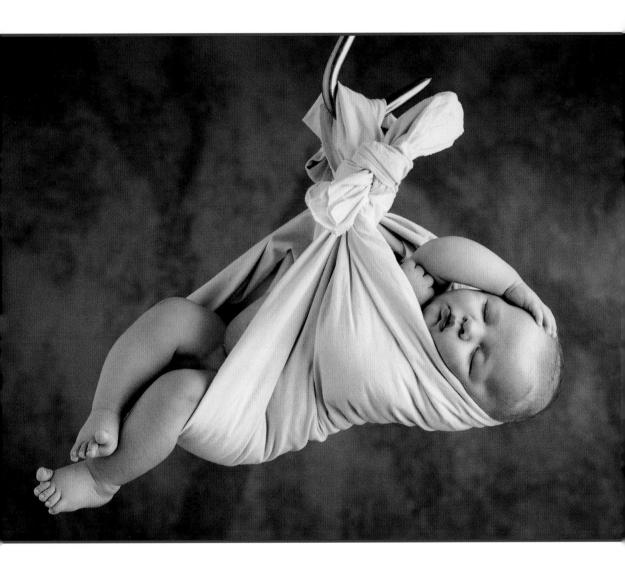

January - February

	O		0								
29	Sunday			,,,,,,,,,,,,,,,,,,,,,,,,,,,,,,,,,,,,,,,							
30	Monday										
31	Tuesday										
1	Wednesday										
2	Thursday										
3	Friday										
4	Saturday	-			S 1	M 2	T 3	anuar W 4	T	F 6	S 7

February

	Sunday
6	Monday
7	Tuesday
8	Wednesday
9	Thursday
10	Friday
(Thursday

Saturo
Sature

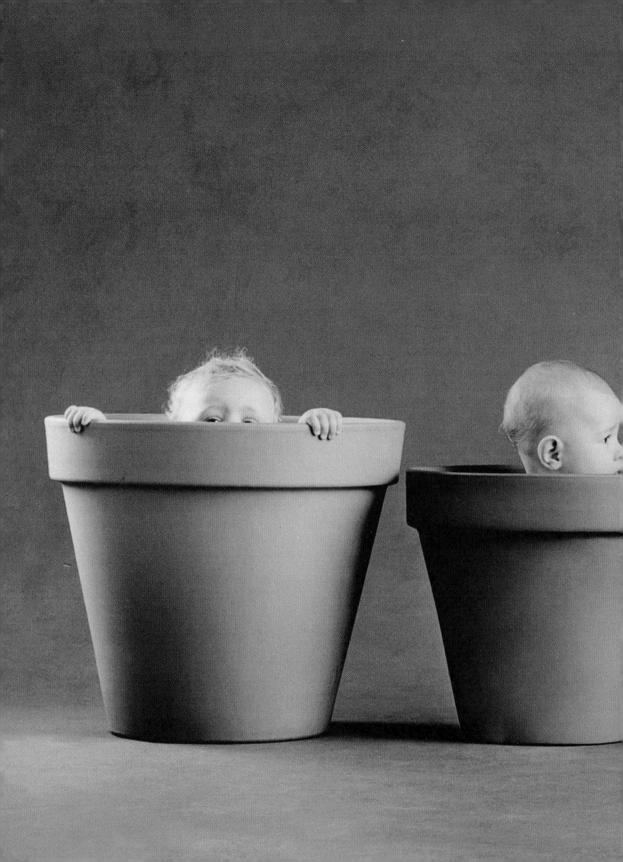

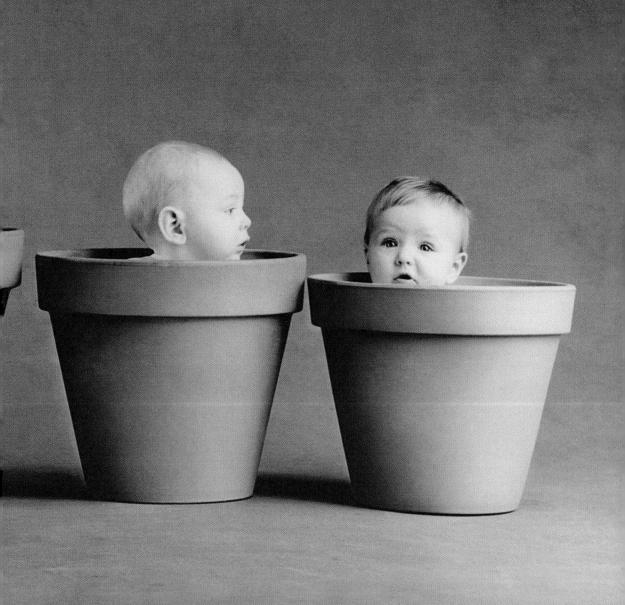

12	Sunday								
13	Monday	6							
	Tuesday								
Valen	itine's Day								
15	Wednesday								
16	Thursday								
17	Friday								
	,								
18	Saturday				F	ebrua	ıry		
10	outuruuy		S	M	T	W	T 2	F 3	S 4
			5 12	6 13	7 14	8 15	9 16	10 17	11 18
			19 26	20 27	21 28	22	23	24	25

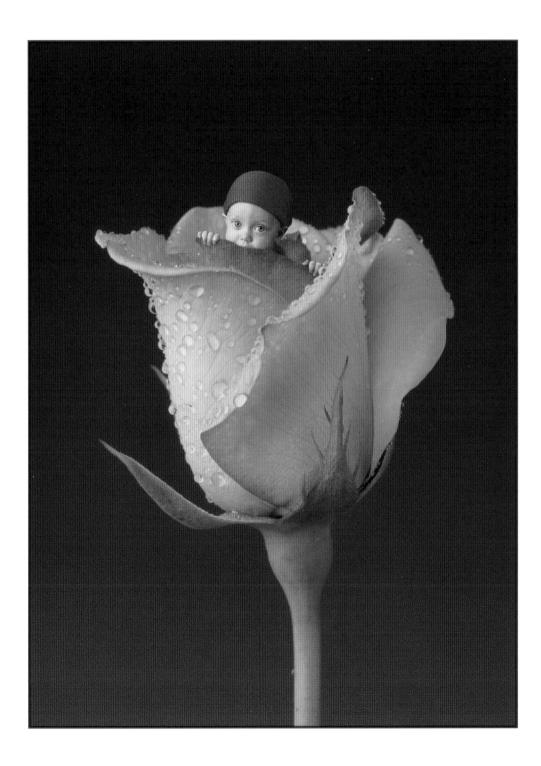

	corning		
19	Sunday		
20 Presid	Monday _{lents} ' Day		
21	Tuesday		
22	Wednesday		
23	Thursday		
24	Friday		

25 Saturday	February						
2) Saturday	S	M	T	W	T		S
				1	2	3	4
	5	6	7	8	9		11
	12	13	14	15	16	17	18
	19	20	21	22	23	24	25
	26	27	28				

February - March

U
Sunday 26
Monday 27
Tuesday 28
Wednesday 1 Ash Wednesday
Thursday 2
Friday 3

		,	viaici	1			ay
S	M	T	W	T	F	S	ay
			1	2	3	4	
5	6	7	8	9	10	11	
12	13	14	15	16	17	18	
19	20	21	22	23	24	25	
26	27	28	29	30	31		

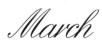

5	Sunday									
6	Monday									
7	Tuesday									
8	Wednesday									-
9	Thursday									
10	Friday		-						2	
11	Saturday			\$ 5 12 19 26	M 6 13 20 27	T 7 14 21 28	March W 1 8 15 22 29	h T 2 9 16 23 30	F 3 10 17 24 31	S 4 11 18 25

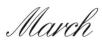

12 Sunday

13 Monday Commonwealth Day

(Canada)

14 Tuesday

Purim

15 Wednesday

16 Thursday

17 Friday

St. Patrick's Day

18 Saturday				Marcl	1		
16 Saturday	S	M	T	W	T	F	S
				1	2	3	4
	5	6	7	8	9	10	11
	12	13	14	15	16	17	18
	19	20	21	22	23	24	25
	26	27	28	29	30	31	

March

Sunday 19

Monday 20

Tuesday 21

Wednesday 22

Thursday 23

			Marcl	1		
S	M	T	W	T	F	S
			1	2	3	4
5	6	7	8	9	10	11
12	13	14	15	16	17	18
19	20	21	22	23	24	25
26	27	28	29	30	31	

March - April

26 Sunday

27 Monday

28 Tuesday

29 Wednesday

30 Thursday

1	Saturday				April			
1	Saturday	S	M	T	W	T	F	S
								1
		2	3	4	5	6	7	8
		9	10	11	12	13	14	15
		16	17	18	19	20	21	22
		23	24	25	26	27	28	29
		30						

2	Sunday
---	--------

3 Monday

4 Tuesday

5 Wednesday

6 Thursday

8	Saturday		April										
O	Saturday	S	M	T	W	T	F	S					
								1					
		2	3	4	5	6	7	8					
		9	10	11	12	13	14	15					
		16	17	18	19	20	21	22					
		23	24	25	26	27	28	29					
		30											

Sunday 9 Palm Sunday

Monday 10

Tuesday 11

Wednesday 12

Thursday 13
First Day of Passover

Friday 14
Good Friday (Western)

Saturday					April			
Saturday	S	S	F	T	W	T	M	S
	1	1						
	8	8	7	6	5	4	3	2
	15	15	14	13	12	11	10	9
	22	22	21	20	19	18	17	16
	29	29	28	27	26	25	24	23
								30

16 Sunday

Easter (Western)

17 Monday

Easter Monday (Canada)

18 Tuesday

19 Wednesday

20 Thursday

Last Day of Passover

21 Friday

Holy Friday (Orthodox)

22 5-41							
22 Saturday	S	M	T	W	T	F	S
							1
	2	3	4	5	6	7	8
	9	10	11	12	13	14	15
	16	17	18	19	20	21	22
	23	24	25	26	27	28	29
	30						

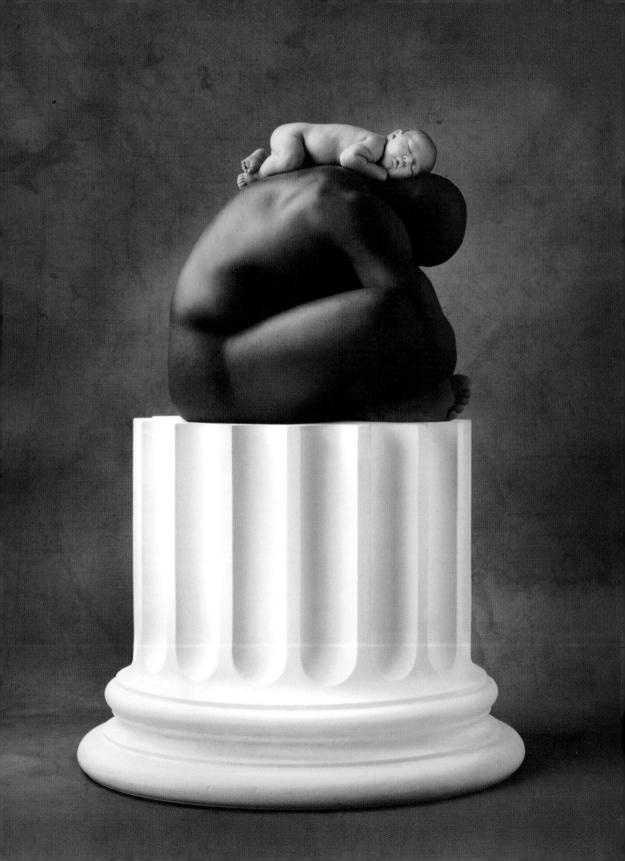

23 Sunday Easter (Orthodox)

24 Monday

25 Tuesday

26 Wednesday

27 Thursday

29 Saturday				April			
2) Saturday	S	M	T	W	T	F	S
							1
	2	3	4	5	6	7	8
	9	10	11	12	13	14	15
	16	17	18	19	20	21	22
	23	24	25	26	27	28	29
	30						

April - May

30	Sunday								
1	Monday								
2	Tuesday								
3	Wednesday	1							
4	Thursday								
5	Friday								
6	Saturday		S 6	F 5	T 4	May W	T 2 9	M 1 8	S
			13 20 27	19 26	11 18 25	10 17 24	16 23	8 15 22	7 14 21

28 29 30 31

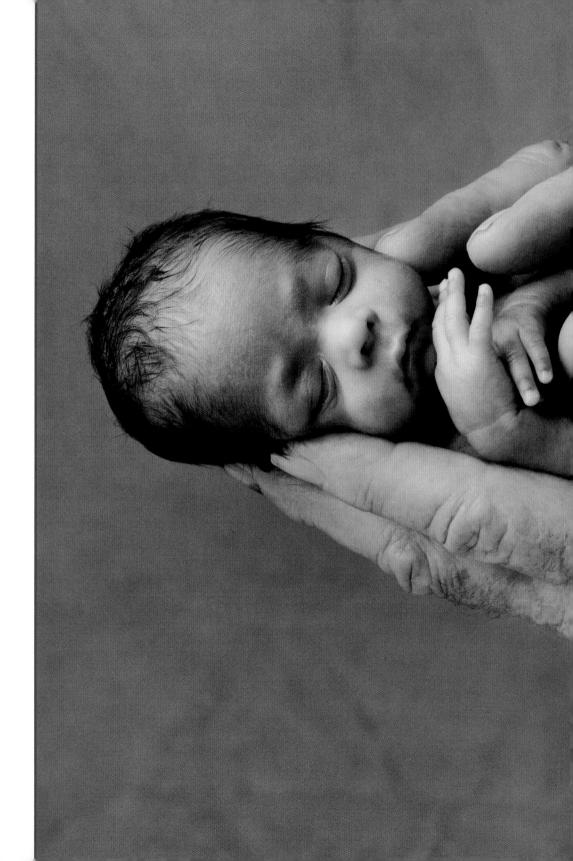

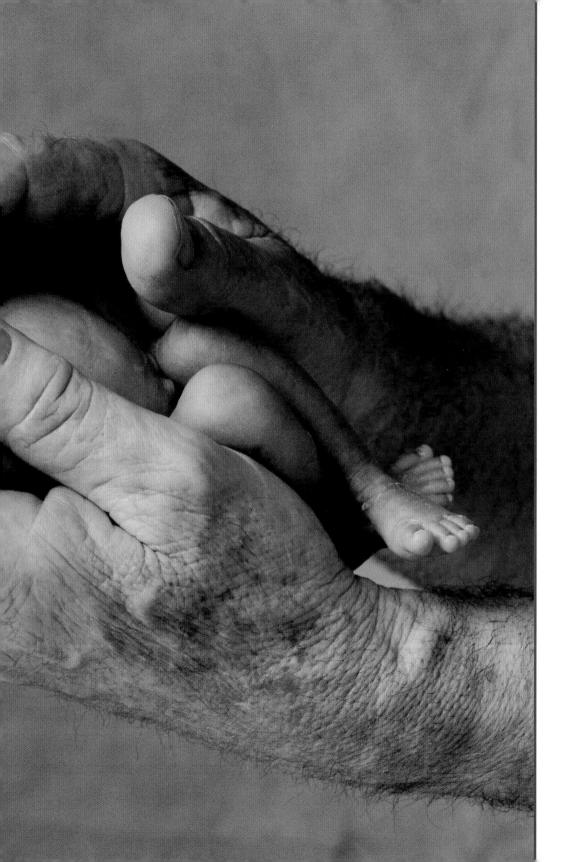

//	aay							
7	Sunday							
8	Monday							
9	Tuesday							
10	Wednesday							
11	Thursday		e		2			
12	Friday							
13	Saturday	S	M 1	T 2	May W	T 4	F 5	S 6
		7 14 21 28	8 15 22 29	9 16 23 30	10 17 24 31	11 18 25	5 12 19 26	13 20 27

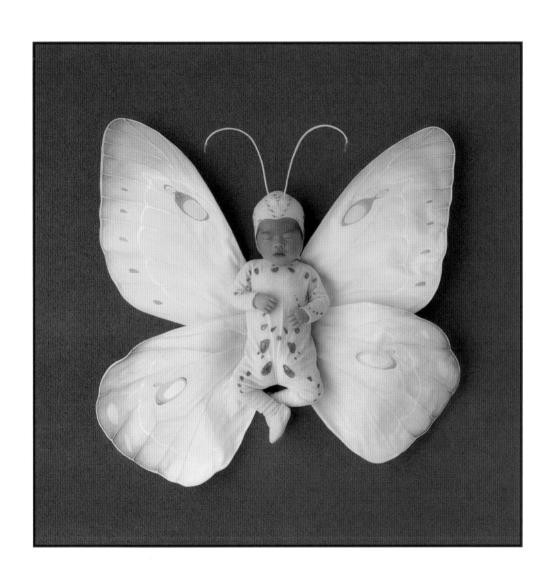

14 Sunday Mother's Day 15 Monday 16 Tuesday 17 Wednesday 18 Thursday 19 Friday

20 Saturday	May						
•	S	M	T	W	T	F	S
Armed Forces Day		1	2	3	4	5	6
	7	8	9	10	11	12	13
	14	15	16	17	18	19	20
	21	22	23	24	25	26	27
	28	29	30	31			

C		1			1	1
Su	n	d	a	V	L	1

Monday 22 Victoria Day (Canada)

Tuesday 23

Wednesday 24

Thursday 25

		1	May			
S M	r i		W	T	F	S
1	2		3	4	5	6
7 8	9		10	11	12	13
14 15	5 10	5	17	18	19	20
21 22	2 23	3	24	25	26	27
28 29) 30)	31			

28 Sunday

29 Monday Memorial Day

30 Tuesday

31 Wednesday

1 Thursday

2	C - + 1				June								
3 Saturday		S	M	T	W	T	F	S					
						1	2	3					
		4	5	6	7	8	9	10					
		11	12	13	14	15	16	17					
		18	19	20	21	22	23	24					
		25	26	27	28	29	30						

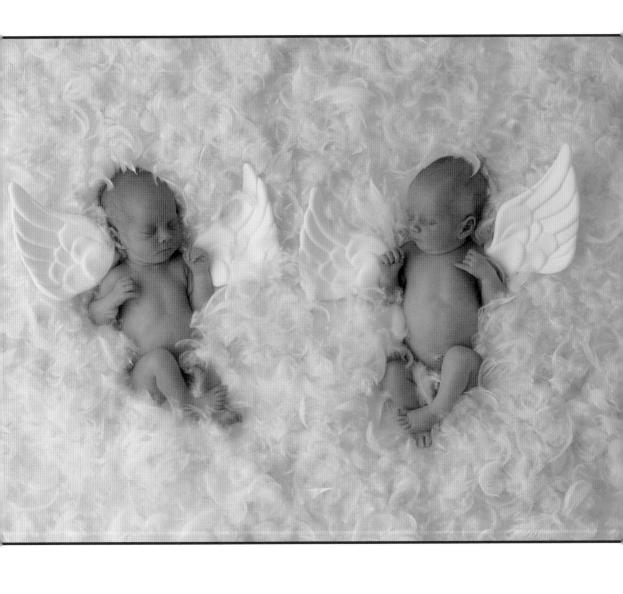

4	Sunday							
:40								
5	Monday							
	,							
6	T1							_
U	Tuesday							
7	Wednesday							
8	Thursday							
0	n. i							_
9	Friday							
10	Saturday	S	M	T	June W	T	F	
		4	5 -		7	1 8	2	1
		11 18	12 19	13 20	14 21	15 22	16 23	1
		25	26	27	28	29	30	

Sunday 11
Monday 12
Tuesday 13
Wednesday 14 Flag Day
Thursday 15
Friday 16
$\begin{array}{cccccccccccccccccccccccccccccccccccc$
11 12 13 14 15 16 17 18 19 20 21 22 23 24 25 26 27 28 29 30

18 Sunday Father's Day

19 Monday

20 Tuesday

21 Wednesday

22 Thursday

24 Saturday				June			
24 Saturday	S	M	T	W	T	F	S
					1	2	3
	4	5	6	7	8	9	10
	11	12	13	14	15	16	17
	18	19	20	21	22	23	24
	25	26	27	28	29	30	

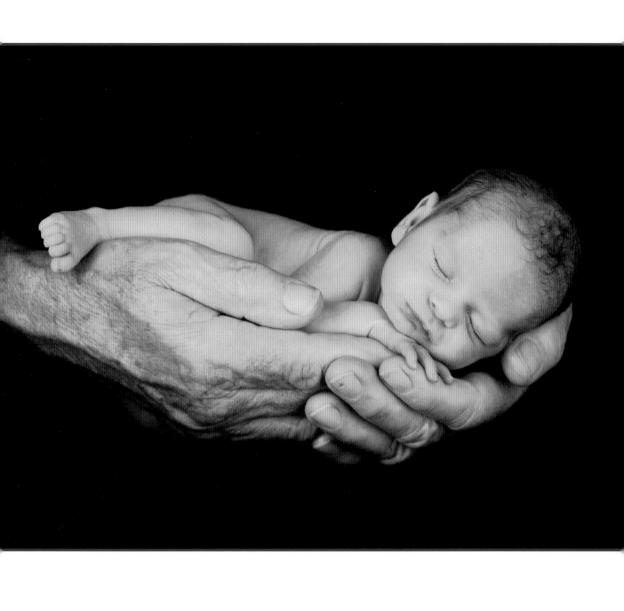

June - July

25 Sunday

26 Monday

27 Tuesday

28 Wednesday

29 Thursday

1 Saturday			June						
•	S	M	T	W		F			
Canada Day					1	2	3		
	4	5	6	7	8	9	10		
	11	12	13	14	15	16	17		
	18	19	20	21	22	23	24		
	25	26	27	28	29	30			

C 1		2
Sund	ay	_

Monday 3

Tuesday 4

Wednesday 5

Thursday 6

			July				Saturday
S	M	T	W	T	F	S	Saturday
						1	
2	3	4	5	6	7	8	
9	10	11	12	13	14	15	
16	17	18	19	20	21	22	
23	24	25	26	27	28	29	
30	31						

Sunday 10 Monday 11 Tuesday 12 Wednesday 13 Thursday 14 Friday

15 Saturday				July			
1) Saturday	S	M	T	W	T	F	S
							1
	2	3	4	5	6	7	8
	9	10	11	12	13	14	15
	16	17	18	19	20	21	22
	23	24	25	26	27	28	29
	30	31					

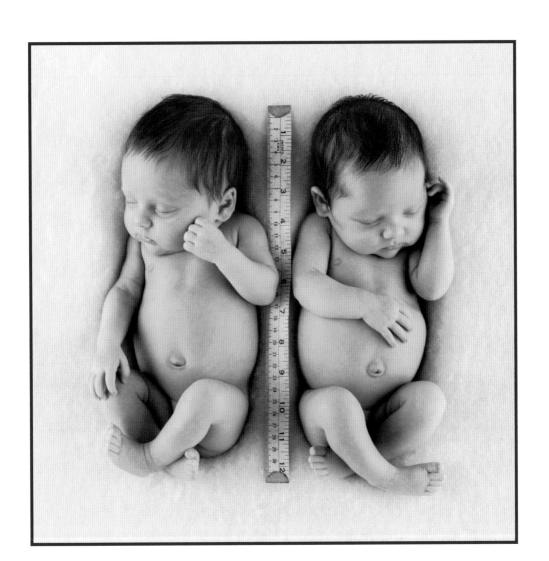

16 9	Sunday			

17 Monday	

18 Tuesday	

22 Saturday			July							
22 Saturday	S	M	T	W	T	F	S			
							1			
	2	3	4	5	6	7	8			
	9	10	11	12	13	14	15			
	16	17	18	19	20	21	22			
	23	24	25	26	27	28	29			
	30	31								

July

Sunday 23

Monday 24

Tuesday 25

Wednesday 26

Thursday 27

			July			
S	M	T	W	T	F	S
						1
2	3	4	5	6	7	8
9	10	1.1	12	13	14	15
16	17	18	19	20	21	22
23	24	25	26	27	28	29
30	31					

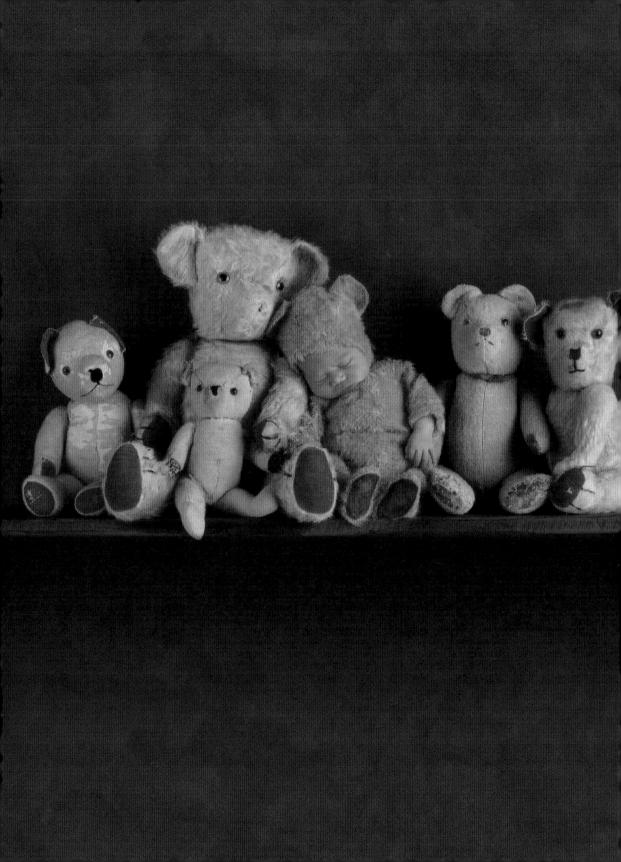

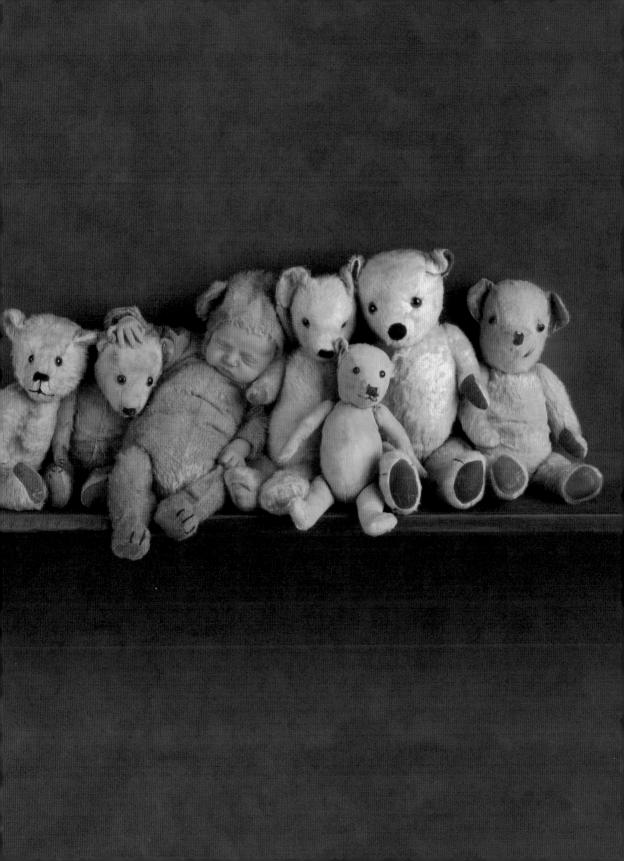

30 Sunday

31 Monday

1 Tuesday

2 Wednesday

3 Thursday

5	Saturday	dan					August									
)	Saturday	S	M	T	W	T	F	S								
				1	2	3	4	5								
		6	7	8	9	10	11	12								
		13	14	15	16	17	18	19								
		20	21	22	23	24	25	26								
		27	28	29	30	31										

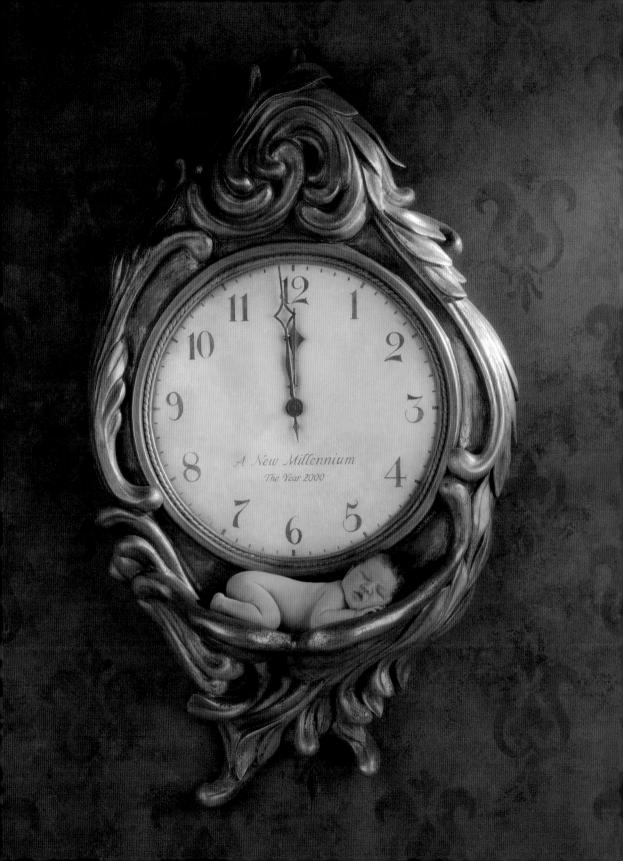

6	Sunday							
7	Monday							
8	Tuesday							
9	Wednesday							
10	Thursday							
11	Friday							
12	Saturday				Augus	st		
14	Saturday	S	M	T 1	W 2	T 3	F 4	S 5
		6	7	8	9	10	11	12
		13 20	14 21	15 22	16 23	17 24	18 25	26
		27	28	29	30	31	2)	20

August

Sunday 13 Monday 14 Tuesday 15 Wednesday 16 Thursday 17 Friday 18

		F	Augus	t		
S	M	T	W	T	F	S
		1	2	3	4	5
6	7	8	9	10	11	12
13	14	15	16	17	18	19
20	21	22	23	24	25	26
27	28	29	30	31		

20 Sunday 21 Monday 22 Tuesday 23 Wednesday 24 Thursday 25 Friday

26 Saturday	August									
20 Saturday	S	M	T	W	T	F	S			
			1	2	3	4	5			
	6	7	8	9	10	11	12			
	13	14	15	16	17	18	19			
	20	21	22	23	24	25	26			
	27	28	29	30	31					

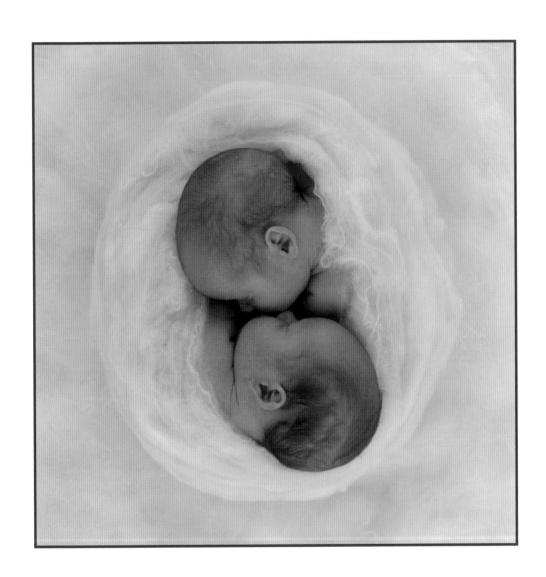

August - September

	,							
27	Sunday							
20								
28	Monday							
29	Tuesday							
	Tuesday							
30	Wednesday							
	,							
31	Thursday							
1	T							
1	Friday							
2	Saturday				Augus	st		
_	Saturday	S	M	T 1	W 2	T 3	F 4	S 5
		6	7	8	9	10	11	12
		13 20	14 21	15 22	16 23	17 24	18 25	19 26
		27	28	29	30	31		

Sunday 3

Monday 4

Tuesday 5

Wednesday 6

Thursday 7

September							Saturday	(
S	M	T	W	T	F	S	Saturday	-
					1	2		
3	4	5	6	7	8	9		
10	11	12	13	14	15	16		
17	18	19	20	21	22	23		
24	25	26	27	28	29	30		

	9
10	Sunday
11	Monday
12	Tuesday
13	Wednesday
14	Thursday
15	Friday

16 0	September									
16 Saturday	S	M	T	W	T	F	S			
						1	2			
	3	4	5	6	7	8	9			
	10	11	12	13	14	15	16			
	17	18	19	20	21	22	23			
	24	25	26	27	28	29	30			

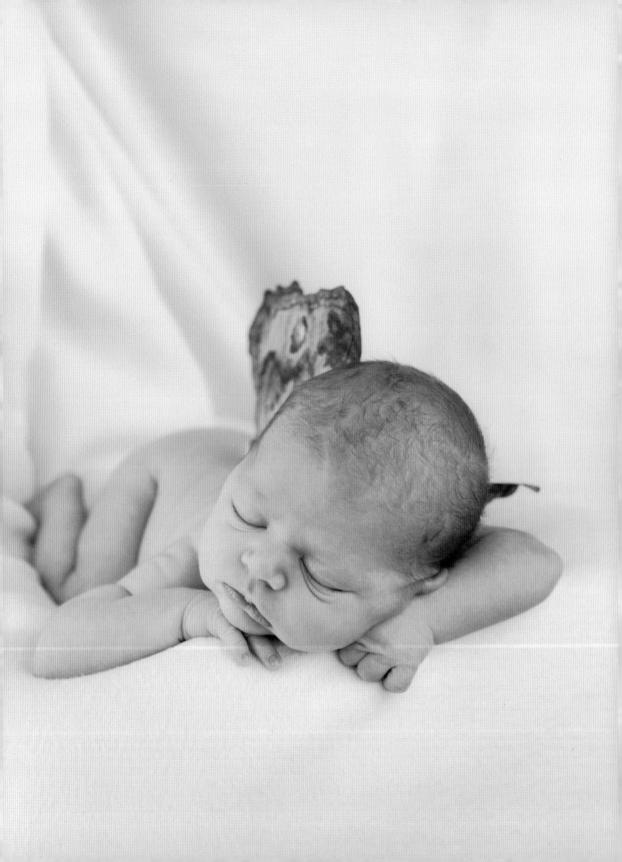

17 s	Sunday							
18 N	Monday							
			=					
19 т	Γuesday							
20 v	Wednesday							
21 T	Γhursday							
22 F	Friday							
	Saturday shanah begins	S	М	Se T	ptem W	per T	F	

5 6 12 13

13 14 15 16

22 29

23

11

18 19 20 21

Sunday 24
Rosh Hashanah ends

Monday 25

Tuesday 26

Wednesday 27

Thursday 28

		Se	pteml	oer		
S	M	T	W	T	F	S
					1	2
3	4	5	6	7	8	9
10	11	12	13	14	15	16
17	18	19	20	21	22	23
24	25	26	27	28	29	30

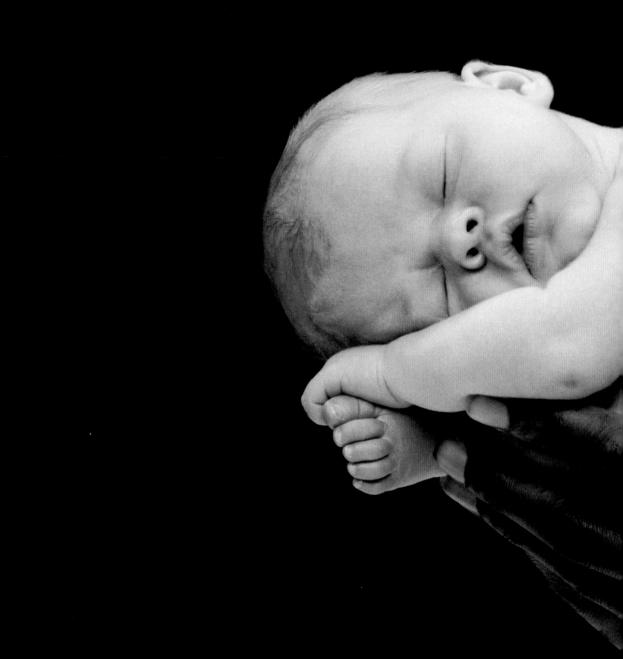

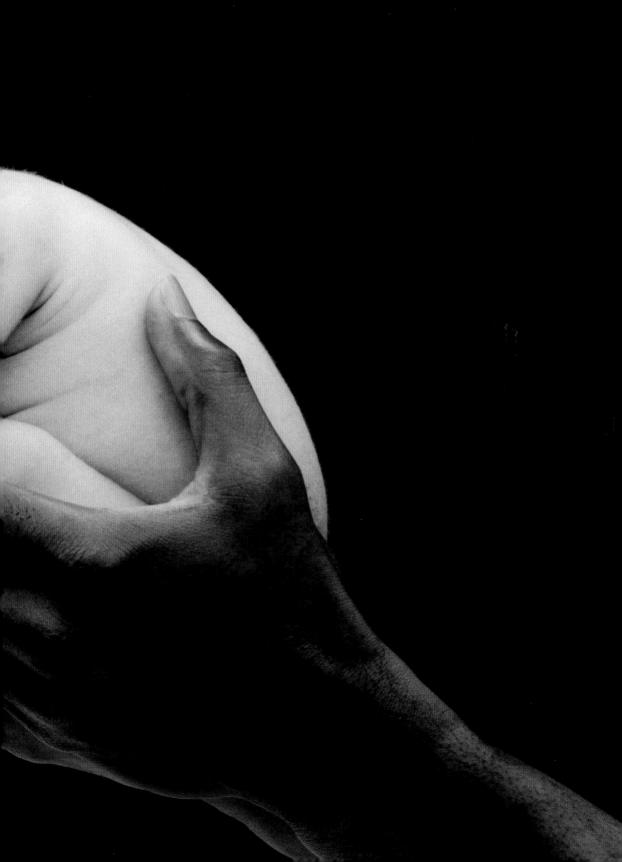

1	Sunday							
2 Yom	Monday 1 Kippur							
3	Tuesday							
4	Wednesday							
5	Thursday							
6	Friday	 w						
7	Saturday	S	M	T	Octob W	T	F	S
		1 8 15 22	2 9 16 23	3 10 17 24	4 11 18 25	5 12 19 26	6 13 20 27	7 14 21 28

29

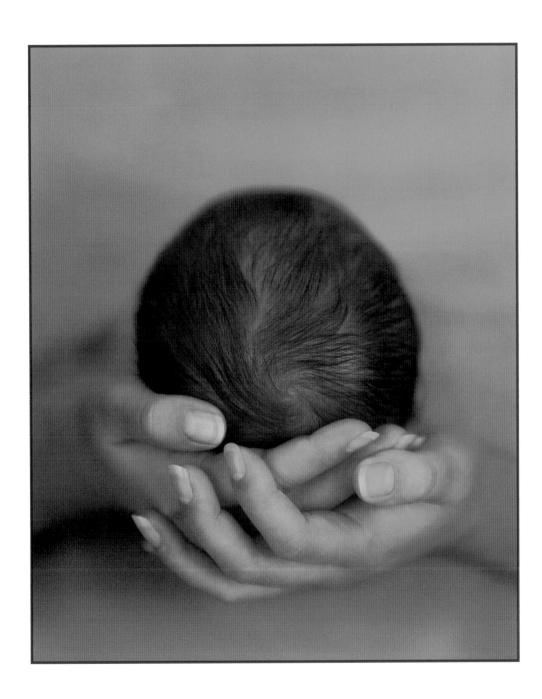

8 Sunday Monday Columbus Day Thanksgiving (Canada) 10 Tuesday 11 Wednesday 12 Thursday 13 Friday

14 Saturday	October								
14 Saturday	S	M	T	W	T	F	S		
	1	2	3	4	5	6	7		
	8	9	10	11	12	13	14		
	15	16	17	18	19	20	21		
	22	23	24	25	26	27	28		
	29	30	31						

Sunday 15

Monday 16

Tuesday 17

Wednesday 18

Thursday 19

		(Octob	er		
S	M	T	W	T	F	S
1	2	3	4	5	6	7
8	9	10	11	12	13	14
15	16	17	18	19	20	21
22	23	24	25	26	27	28
29	30	31				

22 Sunday 23 Monday 24 Tuesday 25 Wednesday 26 Thursday 27 Friday

28 Saturday		October							
26 Saturday	S	M	T	W	T	F	S		
	1	2	3	4	5	6	7		
	8	9	10	11	12	13	14		
	15	16	17	18	19	20	21		
	22	23	24	25	26	27	28		
	29	30	31						

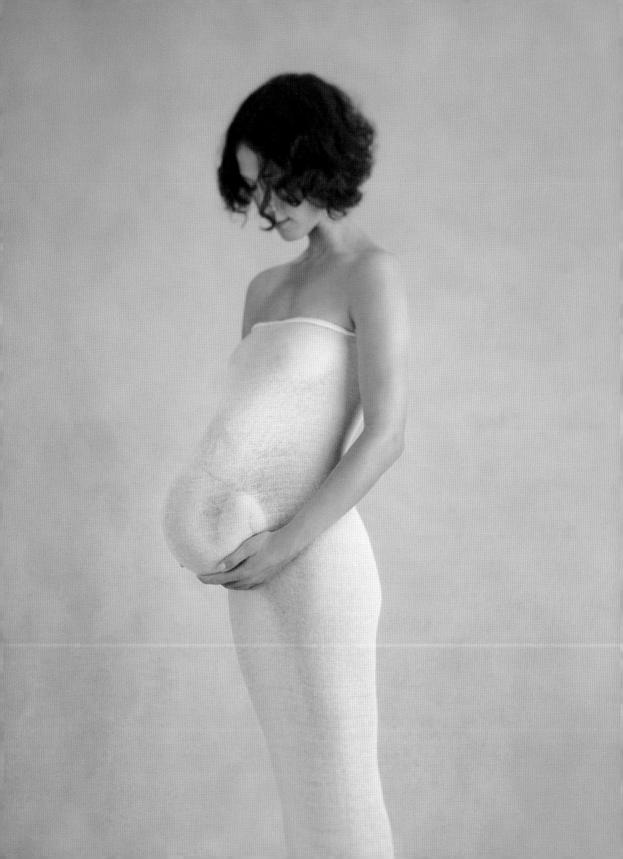

October - November

29	Sunday
30	Monday
31 Hallo	Tuesday
1	Wednesday
2	Thursday
3	Friday

8 M T W T F S 1 2 3 4 5 6 7 8 9 10 11 12 13 14 15 16 17 18 19 20 21	4	Saturday		October								
8 9 10 11 12 13 14 15 16 17 18 19 20 21	1	Saturday	S	M	T	W	T	F	S			
15 16 17 18 19 20 21			1	2	3	4	5	6	7			
			8	9	10	11	12	13	14			
22 22 2/ 25 26 25 26			15	16	17	18	19	20	21			
22 23 24 25 26 27 28			22	23	24	25	26	27	28			
29 30 31			29	30	31							

5	Sunday
6	Monday
7 1 Day	Tuesday Election I
8	Wednesday
9	Thursday
10	Friday 1

		No	oveml	oer		
S	M	T	W	T	F	S
			1	2	3	4
5	6	7	8	9	10	11
12	13	14	15	16	17	18
19	20	21	22	23	24	25
26	27	28	29	30		

12	Sunday							
13	Monday							
1 /	T 1							
14	Tuesday							
15	Wednesday							
	,							
1/								
16	Thursday							
17	Friday							
	,							
1.0	0 1			N	ovem	ber		
18	Saturday	S	M	T	W	T	F	S 4
		5	6	7	1 8	2 9	3 10	11
		12 19	13 20	14 21	15 22	16 23	17 24	18 25

 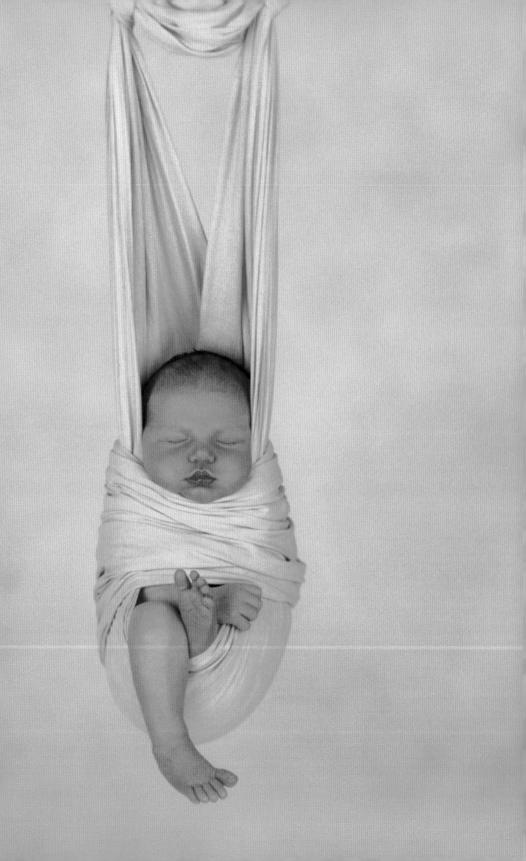

19	Sunday							
20	Monday							
21	Tuesday		,					
22	Wednesday					-		
23 Than	Thursday							
24	Friday							
2-				N	ovem	her		
25	Saturday	S	M	T	W	T	F	5
				7	1	2	3	4
		5 12	6 13	7 14	8 15	9 16	10 17	1
		19	20	21	22	23	24	2

November - December

Sunday 20	
Monday 27	
Tuesday 28	
Wednesday 29	
Thursday 30	
Friday	

		D	ecemb	oer		
S	M	T	W	T	F	S
					1	2
3	4	5	6	7	8	9
10	11	12	13	14	15	16
17	18	19	20	21	22	23
24	25	26	27	28	29	30
31						

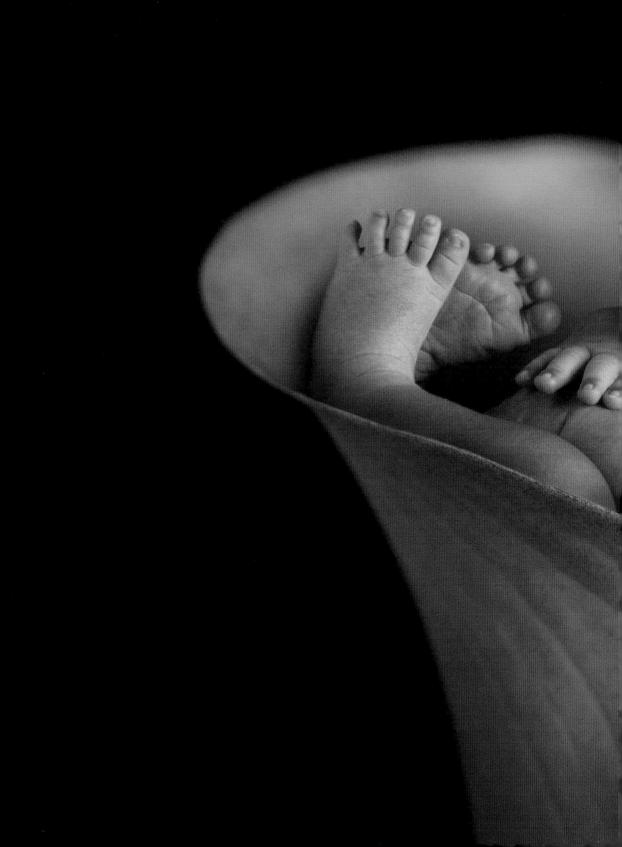

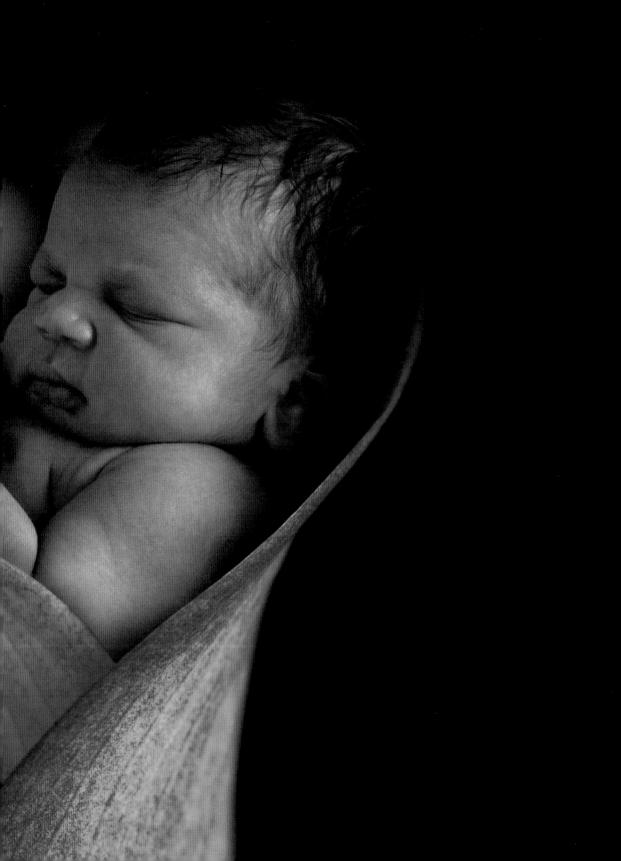

December

3	Sunday								
4	Monday								
5	Tuesday								
6	Wednesday								
7	Thursday								
8	Friday								
9	Saturday		S 3	M 4	D T	ecem W	ber T	F 1 8	S 2 9
		1	0 7 4	11 18 25	12 19 26	13 20 27	14 21 28	15 22 29	16 23 30

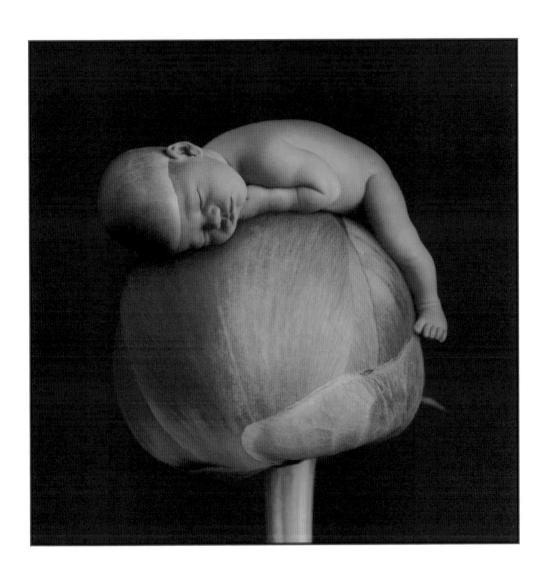

December

First Day of Hanukkah

10	Sunday			
11	Monday			
12	Tuesday			
13	Wednesday			
14	Thursday			
15	Friday			
16	Saturday	S M	December T W T	E S

3

10 11 12 13 14 15 16

17 18 19 20 21 22 23

24 25

31

6

1 2

8 9

Friday 22

Sunday 17
Monday 18
Tuesday 19
Wednesday 20
Thursday 21

		D_{ϵ}	ecemb	per		
S	M	T	W	T	F	S
					1	2
3	4	5	6	7	8	9
10	11	12	13	14	15	16
17	18	19	20	21	22	23
24	25	26	27	28	29	30
31						

24 Sunday

25 Monday

Christmas

26 Tuesday

Kwanzaa begins Boxing Day (Canada)

27 Wednesday

28 Thursday

29 Friday

20 5							
30 Saturday	S	M	T	W	T	F	S
						1	2
	3	4	5	6	7	8	9
	10	11	12	13	14	15	16
	17	18	19	20	21	22	23
	24	25	26	27	28	29	30
	31						

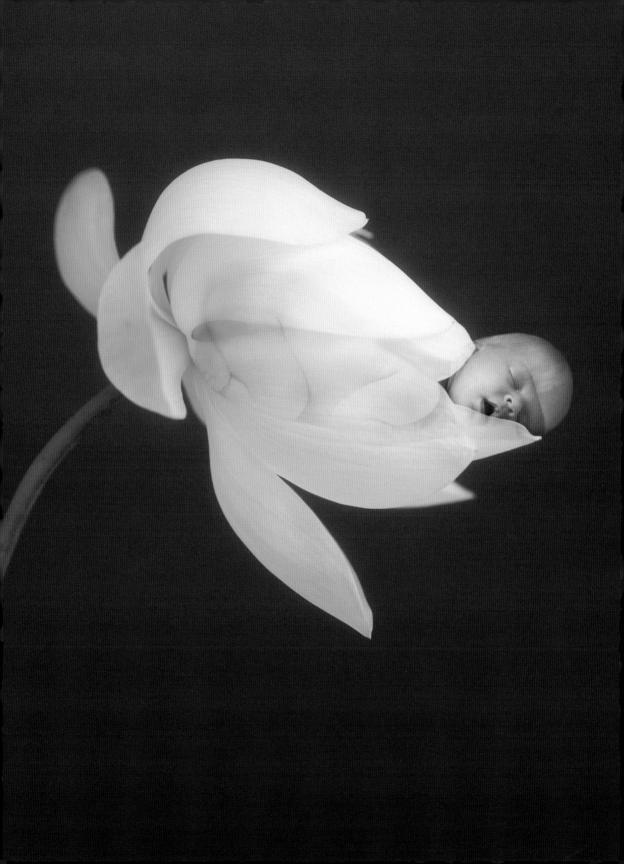

December - January 2007

31 Sunday

1 Monday

New Year's Day Kwanzaa ends

2 Tuesday

3 Wednesday

4 Thursday

5 Friday

6	Saturday	1	January 2007									
O	Saturday	S	M	T	W	T	F	S				
			1	2	3	4	5	6				
		7	8	9	10	11	12	13				
		14	15	16	17	18	19	20				
		21	22	23	24	25	26	27				
		28	29	30	31							

														2	00,	7													
7 14 21 28		T 2 9 16 23	24	T 4 11 18	F 5 12 19 26	\$ 6 13 20 27			M 5 12 19 26	T 6 13 20	7 14	T 1 8		\$ 3 10 17 24		18	M 5 12 19 26	T 6 13 20	7 14	T 1 8 15 22	F 2 9 16 23 30	\$ 3 10 17 24 31	\$ 1 8 15 22 29	M 2 9 16 23 30	T 3 10 17	W 4 11 18 25	T 5 12 19	F 6 13 20 27	\$ 7 14 21 28
6 13 20 27	M 7 14 21 28	T 1 8 15 22		T 3 10 17 24	F 4 11 18 25	\$ 5 12 19 26		17		T 5 12 19	u n 6 13 20 27	7 14 21	F 1 8 15 22 29	\$ 2 9 16 23 30			M 2 9 16 23 30	T 3 10 17 24	W 4 11 18 25	T 5 12 19	F 6 13 20 27	\$ 7 14 21 28	19	20	T		T 2 9	F 3 10 17 24 31	\$ 4 11 18 25
\$ 2 9 16 23 30	M 3 10 17	T 4 11 18	5 12 19 26	T 6 13 20	7 14 21	\$ 1 8 15 22 29		21	M 1 8 15 22 29	T 2 9	24	T 4 11 18	F 5 12 19 26	\$ 6 13 20 27		\$ 4 11 18 25	M 5 12 19 26	T 6 13 20	7 14 21 28	T 1 8	F 2 9 16 23 30	\$ 3 10 17 24	\$ 2 9 16 23 30	M 3 10 17 24	T 4 11 18	W 5		F 7 14	\$ 1 8 15 22 29
	2008 January February March April																												
6 13 20 27	21	T 1 8 15 22	w 2 9 16 23 30	T 3 10 17 24	F 4 11 18 25	\$ 5 12 19 26		17	M 4 11 18 25	T 5	W 6 13 20	7 14 21	F 1 8 15 22 29	\$ 2 9 16 23		\$ 2 9 16 23 30	M 3 10 17 24 31	T 4 11 18	W 5 12 19 26	T 6 13 20	21	\$ 1 8 15 22 29		7 14 21		W 2 9 16 23		F 4 11 18 25	\$ 5 12 19 26
			Мау								u n								July							u g u		_	
4 11 18 25	19	6 13 20	7 14 21 28	1 8 15 22	F 2 9 16 23 30	\$ 3 10 17 24 31		\$ 1 8 15 22 29	M 2 9 16 23 30	17	W 4 11 18 25		F 6 13 20 27	\$ 7 14 21 28			7 14 21 28	1 8 15	w 2 9 16 23 30		F 4 11 18 25	\$ 5 12 19 26	3 10 17 24 31	M 4 11 18 25	5 12 19	6 13 20	7 14 21 28	22	\$ 2 9 16 23 30
6		S e p	t e m		r F	c		c	M	O o	w w	oer T	F	S		S	M	No T	v e m	be T	r F	S	S	M	D e	e e m	bei T	F	S
7 14 21 28	1 8 15	2	17	T 4 11 18 25	5 12 19	\$ 6 13 20 27		19	6 13	7 14 21	1 8 15	2 9 16 23	3 10 17 24 31	4 11 18 25		2 9 16 23 30	3 10 17	4 11	5 12 19 26	6 13 20	7 14 21	1 8 15	7 14 21 28	1 8 15 22	2 9 16	3 10 17 24	4 11 18	5 12 19 26	6 13 20
2009																													
18	5 12 19	T 6 13 20	7 14 21 28	T 1 8 15 22	2 9 16 23	17 24		1 8 15	16	T 3 10 17	W 4 11 18	T 5 12 19 26	F 6 13 20			1 8 15 22	16	T 3 10 17 24	W 4 11 18 25	T 5 12 19		\$ 7 14 21 28	5 12 19	6 13 20	7 14 21	15	T 2 9 16 23	17	18
c			Mag w		г	c		c	м		u n W	e T	F	c		c	м	Т	July W		F	S	S	м		ugu W		F	S
17	18	5 12 19	6 13 20 27	7 14 21	22	\$ 2 9 16 23 30		21	M 1 8 15 22 29	2 9 16 23 30	3 10 17 24	4 11 18 25	5 12 19			19	20	7 14 21	1 8 15 22 29	2 9 16 23	3 10 17 24	4 11 18 25	2 9 16 23	3 10 17	4 11 18	5 12 19	6 13 20 27	7 14 21	1 8 15 22
S	M		t e n W	nbe T	r F	S		S	M	O	tol W	oer T	F	S		S	M	N o T	v e m W	nbe T	r F	s	S	M	De T	ce m	be T	r F	S
6 13 20	7 14 21 28	1 8 15 22	2 9 16 23	3 10 17	4 11 18	5 12 19		4 11 18	5 12 19	6 13 20	7 14 21 28	1 8 15 22	2 9 16 23 30	3 10 17 24		1 8 15 22	2 9 16	3 10 17	11 18 25	5 12 19	6 13 20	7 14 21 28	6 13 20	7 14 21	1 8 15 22	2 9 16	3 10 17 24	4 11 18	5 12 19

Name	Addre.	ss - Thone		
			-	
• =				
			-	

Name	Address - Phone
	*
1 - 4	

Anne Geddes

www.annegeddes.com

© 2005 Anne Geddes

The right of Anne Geddes to be identified as the Author of the Work has been asserted by her in accordance with the Copyright, Designs and Patents Act 1988.

First published in 2005 by Photogenique Publishers (a division of Hodder Moa Beckett) 4 Whetu Place, Mairangi Bay Auckland, New Zealand

This edition published in North America in 2005 by Andrews McMeel Publishing, an Andrews McMeel Universal company, 4520 Main Street, Kansas City, MO 64111-7701

Produced by Kel Geddes Printed in China by Midas Printing Limited, Hong Kong

All rights reserved. No part of this publication may be reproduced, stored in a retrieval system or transmitted in any form or by any means without the prior written permission of the publisher nor be otherwise circulated in any form of binding or cover other than that in which it is published and without a similar condition being imposed on the subsequent purchaser. The author asserts her moral rights in this publication and in all works included in this publication. In particular, the author asserts the right to be identified as the author of the publication and the works herein.

All Jewish holidays begin at sundown the previous day.

ISBN 0-7407-5366-5